우리가 잃은 것은
우리가
얻은 것보다
아름답다

1판 1쇄 인쇄 | 2008년 5월 2일
1판 1쇄 발행 | 2008년 5월 10일

글 · 그림 강일구
펴낸곳 한스컨텐츠(주) | **펴낸이** 최준석

주소 121-842 서울시 마포구 서교동 468-31 201호
전화 02-322-7970 | **팩스** 02-322-0058
출판신고번호 제 313-2004-000096호 | **신고일자** 2004년 4월 21일

ISBN 978-89-92008-28-0 03650

우리가 잃은 것은
우리가
얻은 것보다
아름답다

강일구 쓰고 그리다

Hantz

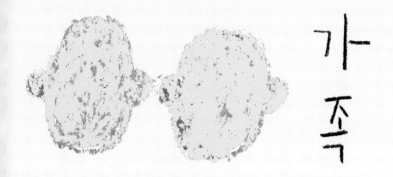

가
족

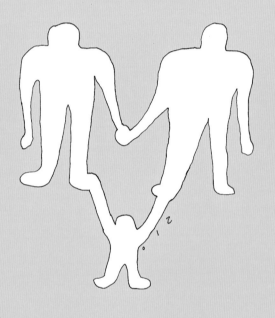

떨어져 있어도

결국은

하나인 가족

아직도 제 어깨 위에는 어머니의 온기가 남아 있습니다

백열등 하나로도 가족의 사랑은 환하게 빛나고

큰 울타리 속

작 은 우 리 집

아 버 지 의 긴 팔 베 개

할머니 의 따뜻한 등이 그립습니다

할아버지는

어린 나의 꿈을 위해서

희생을 마다하지 않았지

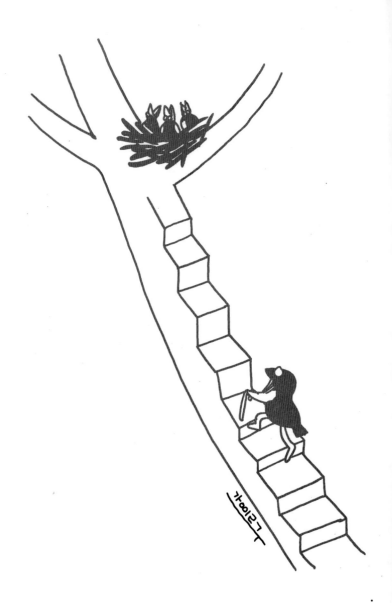

가위다

인생살이 아무리 험난해도

어미새는 둥지를 버리지 않는다

가족들의 휴식으로 집안을 페인트칠한다

멀리 있어도 가족은 마음속에 있는

가 장 커 다 란 붓

그 리 울 날 오 겠 지

내 삶 의 가 장 편 안 한

수 면 이 생 각 나 게 하 는

할 아 버 지 의 그 긴 수 염

숨쉬는 집

오 늘 은 아 주 특 별 한 날

나이 드신 할 아 버 지를 따라

마치 한 몸처럼 움직였던 우 리 가 족

어머니 가슴에

하나 둘 맺혀 있는

우리 형제들

시나브로 익어가는 시간

눈
물

눈
물 에
서

눈
물
로

좋은 책은 감동과 함께 온다

그리고 인생의 영원한 동반자가 되어준다

오랫동안 연주하지 않았던 악기를 집었다

슬픈 음악을 연주하며

어느새 악기와 하나가 된 나

이미 늦어버린 애정에 대한 회한

물고기 시체 위로 눈물방울 떨어진다

이 별 은 언 제 나 슬 픈 것

왜 내 앞 길 에 만 비 가 오 는 걸 까

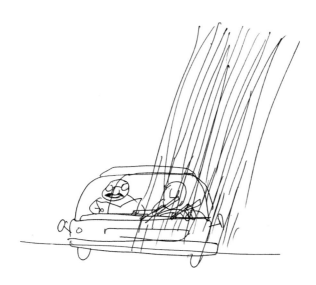

뜨거운 눈물이 볼 위로 흘러내린다

슬픈 기사를 읽은 날

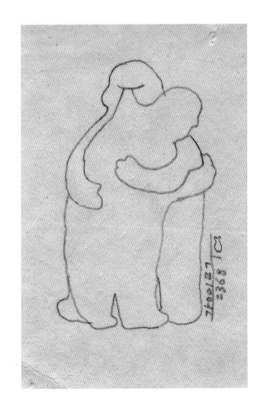

내 눈물이 나를 끌어안는다

때로는 슬픔이 힘이 된다

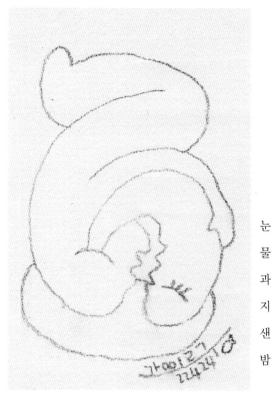

눈
물
과
지
샌
밤

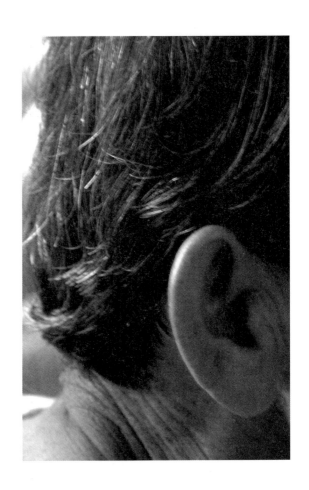

아버지가 흘리신 눈물이

이제는 은빛이 되어

저마다 빛납니다

배

려

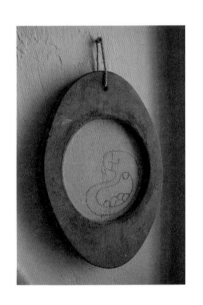

배려 없는 생명의 탄생이 있었을까

힘을 모으고 서로가 서로를 배려하면

험한 강인들 못 건너겠는가

큰 나무에 가려진 그 꽃을 발견한 게

우연은 아니겠지

물 한 모금이 그리웠던 작은 꽃

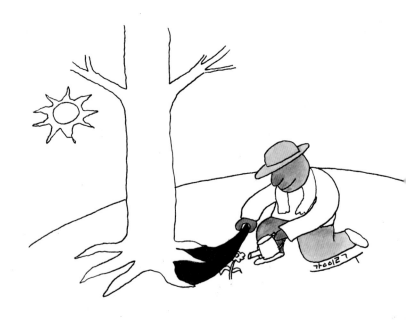

누군가의 삶이 힘겨울 때

때론 작은 배려 하나가

위대한 예술 작품을 낳게 한다

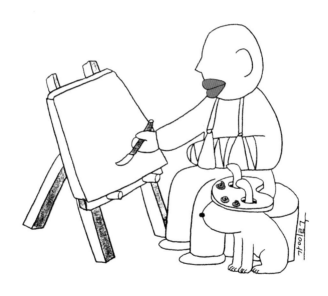

한여름 난데없이 걸린 감기

아플수록 더욱 소중한 벗

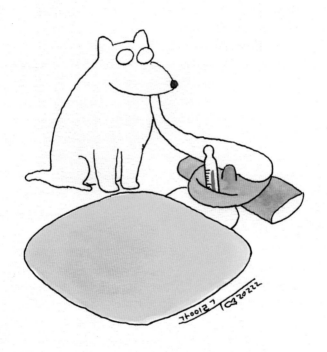

수정은

아주 소중한 것도 나눠 가질 수 있게 한다

내 눈이 안 보여도 지팡이같이 든든한 친구 하나 있다면

나의 작은 배려가 누군가에겐 큰 **휴식처**가 되고

가야가리

진심 어린 배려에는

불가능이 없다

배려는 온 몸으로 세상을 따뜻하게 하는 것

저는 항상 여기 있습니다

언제든 와서 편히 쉬었다 가세요

성
찰

가장 중요한 것은 먼저 **자신에게서** 벗어나는 것

배에 생긴 주름살

얼굴에 생긴 주름살

평범해 보이지만 소란스러운 일상

인 생 이 라 는 외 줄 타 기
줄 을 타 는 발 이
손 처 럼 능 숙 하 다 면

앞이 캄캄할 때 내 손은 내 눈이 되어주고

나
와
마
주
한
또
다
른
나
를
생
각
하
며

나와 반대쪽을 보는 또 다른 나를 생각하며

때론 나의 입에서 나온 독설이 내 몸을 칭칭 감기도 하고

때론 목을 조일 것 같은 일도 해야 하고

닭이 울지 않아도 새벽은 오는 것처럼

무슨 말이든 하시게

문을 열면 마음은 허공처럼 커지나니

전등불을 밝혀 책을 본다

밤새 마음의 불을 밝힌다

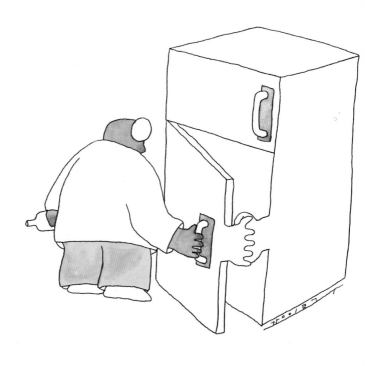

연말의 **어느 날**

술에 취했다고 냉장고가 문을 열려고 하지 않았다

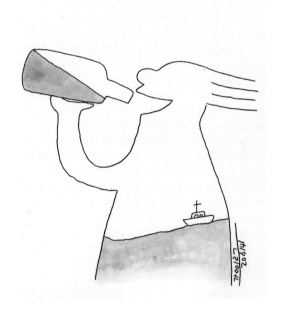

기 분 좋 게 마 신 한 잔 의 술

가 슴 으 로 강 이 되 어 흐 른 다

내 머리는 헝클어졌는데

내 목에 매달린 사람들은 왜 이렇게 많은지

문명은 변화해도

　　태양은 어디서나 변함없이 떠오른다

지 금 당 신 의 **뒷 모 습** 은 ?

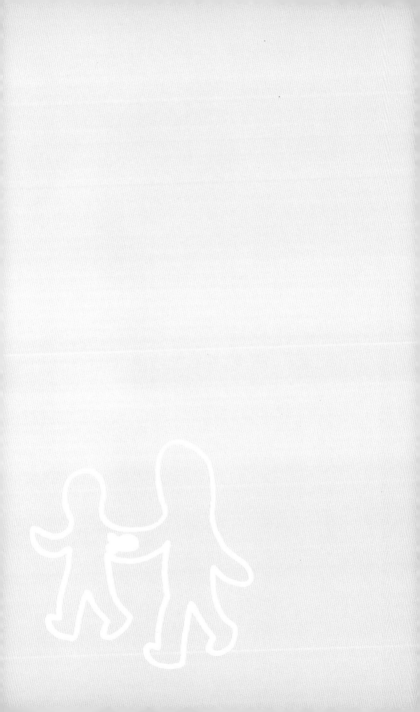

문명으로만 소통하는

현대 문명의 뿌리는

인간이란 사실을 종종 잊는다

손만 꼭 잡으면 헤어지지 않을 줄 알았지

마음이 통하면

무엇이든 못 나누겠는가

중요한 것은

그 사람에게

적절한 홈을 만들어주는 것이야

자 이제 너도 내가 느낀 불길을 느껴봐

마음의 불꽃을 피우는 거야

열린 입을 **잠깐** 닫아봐

다음엔

너 자신의 이야기를 할 차례야

자연과 하나가 되는 것은 놀라운 경험이었지

어른이 되어서도 가능할걸

마 음 이 들 지 않 으 면
귓 속 말 도 필 요 없 지

너에게만 들려주는 이야기가 있다면

문은 당연히 열릴 거라고 생각했어

나란히 걷지 않아도

너와 내가 **대화**를 나눌 수 있는 방법은

많이 있지

한곳을 보며 우린 닮아간다

책이 나를 어루만져주는 날도 있었지

나만의 작은 오케스트라

그들을 만나서

하루쯤 휴식을 취하는 거야

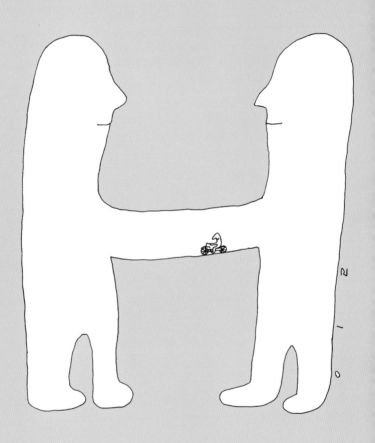

지금

너의 심장 으로

달려가고 있어

쉴 새 없이 달려 나의 마음을 전해다오

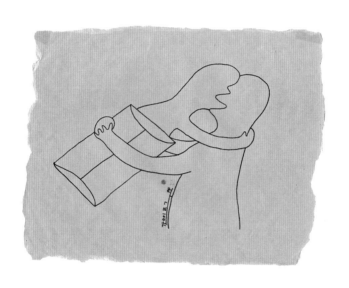

이 편지를 받는다면 나를 안아줄 수 있겠니

한 이불 속에서 잠드는 행·복

사랑하는 사람과

처음으로

서로의 얼굴은 보이지 않아도

서로의 마음은 보입니다

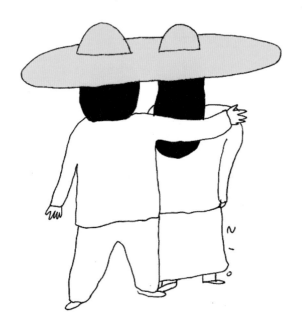

둘이 함께라면

더운 여름날 더 큰 그늘을 만들 수 있을 거야

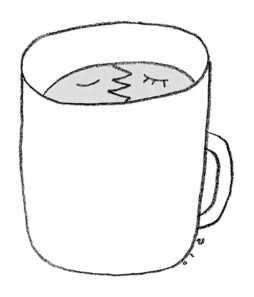

차 한 잔 만 으 로 도

우리가 서로의 반쪽이라는 것을

확 인 할 수 있 지

칵테일 한 잔만 마셔도
내 머릿속을 채우는 너
내가 마시는 걸까?
네가 마시는 걸까?

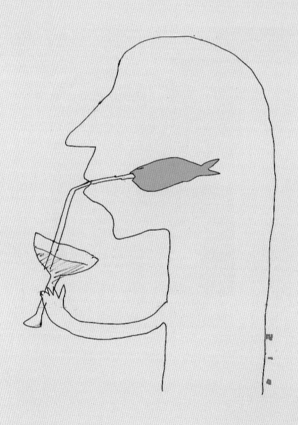

그리운 이름들이 모여

정답게 이야기를

나누던 그 곳

여
유

잘만 고르면 그 속엔 책 한 권의 즐거움이 들어 있죠

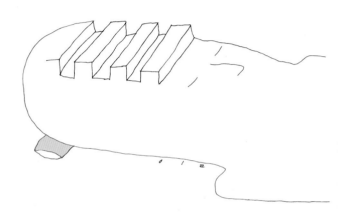

잠을 잘 때는

머리로 공사를 하지 맙시다

무작정 기차역에서 내려

이름 모를 시골길 을 걸었다

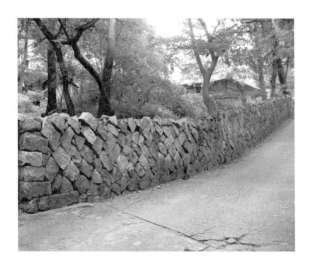

머릿속에 여백이 없다면 얼마나 답답할까요?

가슴에 빈 공간을 마련해둔 새 한 마리

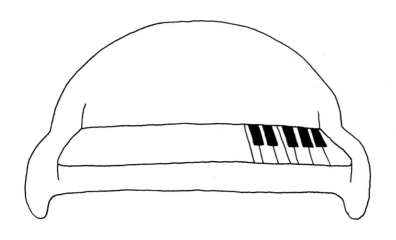

음악이 흐르는 소파를 빌려 드립니다 마음껏 쉬다 가세요

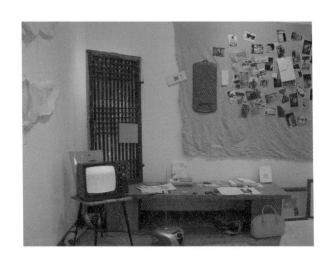

여 유 로 운 내 공 간 속 에 서

피아노를 치며 삶의 새로운 전파를 받는다

새로운 것은
언제나
빈 공간에서 태어난다

평·화

말 이

총 과 같 을 때 도

있 고

우 리 는 모 두 한 식 구

우 리 　 그 냥 　 사 랑 하 게 　 해 주 세 요

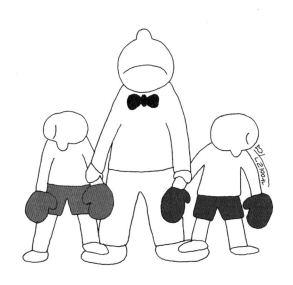

우리는

왜

항상

승패를 갈라야 하나

나 무 라 고 피 눈 물 을 흘 리 지 않 겠 는 가

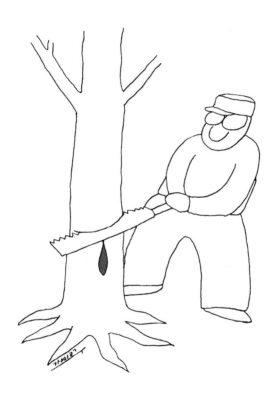

평화만큼

자연스러운 것도 없다

차 라 리 이 게 낫 겠 군

우 리 가 세 상 에 바 라 는 것

사랑의 뿌리가 되는 평화

평화는

초월적인 사랑을 가능하게 한다

평화는 새로운 생명을 탄생시킨다